感 謝

台灣好基金會董事長 柯文昌先生

復華投信董事長 杜俊雄先生

池上印象

Chihshang Impression

蔣勳

有鹿文化

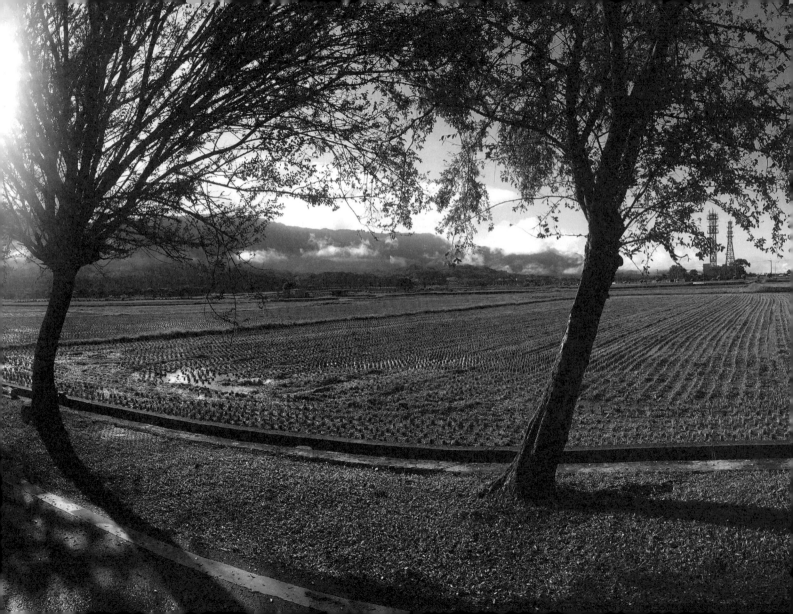

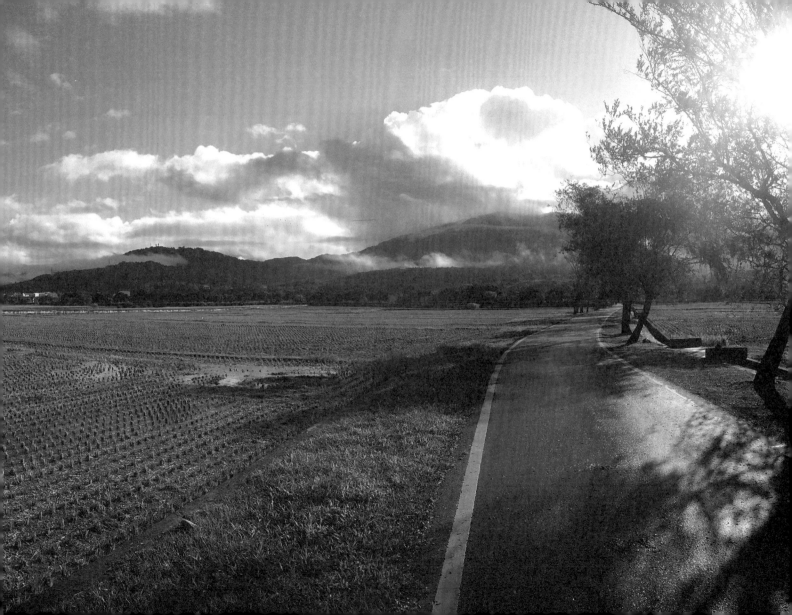

蔣勳・池上・台灣好

柯文昌 台灣好基金會董事長

我是在屏東潮州成長的「庄腳囝仔」。年輕時，我在美商公司做事，因為工作的需要，跑遍全世界。不管在哪個城市，晚上睡覺時，眼睛一閉，首先浮上眼前的經常是綠油油的水稻田，和一張張台灣庄腳人質樸、樂天、認命的臉孔。中年以後，我開始有了很難跟在都會成長的家人說明白的鄉愁。

二○○八年，長年禮佛修行，經常提醒我要布施的母親在高齡九十三歲時於午睡中往生。我想起母親要我「利益眾生」的期待，體認到時間的無情，對台灣的掛念和關心不能再空談，第二年的春分我邀了蔣勳、殷允芃和徐璐等好友，成立「台灣好基金會」。我們一致認為要台灣好，要從鄉鎮做起。東部資源較少，我們決定從台東著手。我們創辦鐵花村，讓原住民青年可以在故鄉高歌。後來我們也在苗栗倡導小學生種菜，吃有機午餐的「神農計劃」；在我故鄉潮洲的小學推動「潮書院」。但，我們用力最深的是池上。

一百七十五公頃的美麗稻田，有機耕種的農友讓人感動敬佩，我們希望透過藝文活動為這個稻香的村莊注入人文氣息。七年來，「台灣好」邀請許多藝術家造訪，與鄉民互動。年年舉辦的「池上秋收藝術節」已經成為許多池上人家廣邀親友歡聚的節慶。二○○九年，陳冠宇在稻田中

鋼琴演奏的照片上了《時代》雜誌網站。二〇一三年，我委託林懷民以池上為題材編作《稻禾》。雲門帶著這個舞作巡迴歐美各國；《紐約時報》用半版篇幅刊登舞者在稻浪前起舞的畫面，池上的朋友奔相走告，引以為傲。

三年前，我提出「池上藝術村」的構想，馬上得到蔣勳熱情的擁抱，並且自願擔任總顧問及首位駐村藝術家。我的好朋友復華投信董事長杜俊雄也毫無保留地支持，承諾以十年的獨家贊助實現這個夢想。這些能量催生了「池上藝術村」。

我們在池上老街到處走看，蔣勳一眼就挑上了大埔村池上國中一間閒置的老宿舍。他說「這老房子跟我記憶中小時候住的宿舍很像。」池上藝術村的第一棟房子就這麼定下來了。我們只做最小的整修，保留了老宿舍的感覺，也把旁邊另一個房間闢為畫室。蔣勳就在前年十月正式開始駐村生活。

長期駐村的蔣勳已經成為池上的文化風景。每次到池上找他，和他一起在村裡逛，會不停聽到「蔣老師好！」的問候。鄰居們都很寵他，隨時送來自種的水果和特別的蔬菜。蔣勳天天畫畫，天天寫作。我不時會收到他傳來的簡訊或者照片，有些是他在池上的所見所聞與心情感受，有些是他隨手拍下的天、地、山、雲、綠苗、稻穗……，全然地放鬆，讓我羨慕。

我不斷在聯合副刊讀到他的「池上日記」，因此認識了我沒注意到的池上景觀和池上的朋友。我也曾多次到他的畫室，欣賞創作中和已完成的畫作。駐村後，他的畫有了不同的風格和氣勢，在畫中都可以呼吸到池上鮮美的空氣，感受到池上多彩的四時變化；我經常清晨去運動的大坡池，在他畫中也活了起來。蔣勳告訴我，以前很少畫大尺寸的畫，可是在池上寬闊的天地裡，忍不住畫了好幾幅大畫。他說：「我們真正的老師其實就是大自然，不是技術的學習，而是心靈的學習。」

在大美的池上，蔣勳把心中的感動淋漓暢快地寫出來，畫出來；一本讓人心曠神怡的《池上日記》，二十九幅令人凝神讚嘆的畫作。感謝蔣勳過去一年多為池上創作出如此豐美的作品。愛台灣是要用雙腳一步一步去認識它，用文字一句一句去歌詠它，用畫筆、色彩一筆一筆去描繪它，使得任何人只要一說起我們的家園，都會讚聲：台灣好！

寧靜致遠的風景

阮慶岳 元智大學藝術與設計系教授

一九八九年在敦煌藝術中心發表首次個展，相隔七年後的一九九六年，蔣勳推出了第二次個展，並開始他爾後的二十年間，大約以兩年為期的持續創作／發表週期。整體回顧觀看，蔣勳的畫作一直圍繞著山水、花與人物／身體，這三個看似互不相干的主題間移走尋思，雖然書法、詩作與對於宗教的企望，也穿梭其間做牽引，但若歸根要細究的話，依舊是落在山水、花與人物／身體，三者內隱意涵的分合辯證上。

這三個主題的創作手法與軸線，不管在技法、美學，與其中所透露的藝術觀，確實有其各自分歧的源處，尤其是油畫與水墨的並列同行，分別對映了東西繪畫的兩種主要藝術創作脈絡，也顯現蔣勳創作背景的多元共存特質。

若是以最近（二○一三年）在「谷公館」畫廊展出的《春分》，以及今年（二○一六年）在台東美術館推出的大型個展《池上日記》系列畫作，來做近期的觀看與比較，依舊可以見到如上述在創作主體與技法脈流上，對於過往自我風格的承續，然而整體的濃郁厚實感加大，在筆法與意旨的輕／重、濃／淡之間，益發堅定也分明，顯現出作品的堅實成熟，以及風格揮灑的自信自如。

在近期的這些作品裡，值得注意的變奏轉變，首先是《春分》裡，最是耀目的四件聯作〈夏至〉、〈白露〉、〈春分〉與〈立秋〉，有著異於往昔的獨特態勢。這四件

大小接近、尺寸卻各異的油畫作品，脫離了先前以具象與畫意為主的風格，展現蔣勳過往少見的抽象畫風，尤其其中的〈白露〉與〈春分〉，顯露在油畫裡揉合水墨皴法的意圖，令人期待其後續可能。

也就是說，將山水畫的皴法及墨色，做為處理量體與畫面分割的美學手法，輕巧也不露跡痕地移轉到油畫中，確實是令人目光一亮的轉折。這兩件介於抽象與具象間的油畫作品，不僅有著些許蔣勳形容他所喜歡的：范寬的挺拔大器、郭熙的婉轉迷霧，與李唐的谿壑肌理，也同時化解了蔣勳過往顯得分歧的繪畫多元個性，將之轉化成合一的嶄新語言可能。

這樣的試探與前行，在《池上日記》的系列裡，得到更完整的呈現。這批以池上做為現實底蘊的畫作，其中幾幅令人矚目的大尺度作品，立刻展現創作者的氣度與企圖。〈野燒〉與〈雲淡風輕〉可做為其中的代表，畫面裡天地視野遼闊、事物肌理分明，對於其中扮演視覺中心的山脈，尤其有著特別引人的蓄意處理。

相對於《春分》裡的抽象畫風，《池上日記》系列裡的山脈，相對有著回歸寫實的跡象。然而若是細看，同樣渾活的量塊與筆觸，依舊是埋藏在整體輪廓的寫實山體裡，像是騷動而不安的生命力道，永遠蠢蠢地欲動待發。這樣勁道鮮活的筆觸與量體風格，同樣可以在其他更顯靜態收

斂的作品中見到，譬如〈薑花〉與〈荷花〉裡面的妖嬈葉脈，或是地景與林木枝幹的構圖處理上，都有著相同的塊體跡痕，應該已然是蔣勳的一個印記了。

其他作品則延續著蔣勳整體畫風裡，一貫具有的寧靜祥和的恆久感。相對於天地顯現的有情寬慰，山脈的處理則宛如人間多變，以及因此的必須渾厚沉重，更藉此顯得其他生者（人物、花木與貓）的輕盈飄渺，彷彿生命一如盛開的繁花，皆有著瞬間燦爛的宿命哀悼與感傷。

這樣對人間依舊回眸的不捨心境，在〈林木深處〉的畫作裡，更是隱隱可見。那個彷彿正要獨自入林的僧人，立在滿布著分歧枝葉的林間，看似方向堅定卻又步履不移，徬徨怔忡之間，尤其引人好奇。

蔣勳的創作一直持恆堅定，其間的變化隱晦幽微，探討的主軸引人也重要，譬如水墨與油畫的自在合一，生命與美的糾攪辯證，都能逐步見到路徑清明顯現。而貫穿其中的，是一種相當清澄素樸的心境。蔣勳寫說：「所以，走在那洪荒的風景中，可以與江山素面相見，彼此都沒有心機成見。」

素面相見與寧靜致遠，應當是蔣勳創作的底蘊，也是歸屬他一人的獨特風景與姿容吧！

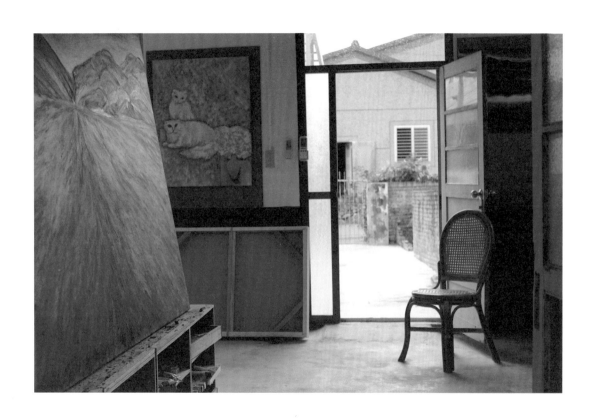

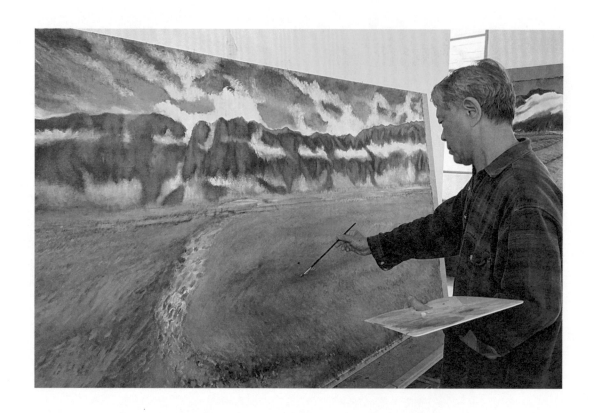

島嶼東部的風景常在心中浮起。

因為地殼板塊擠壓隆起陡峻的山脈，騷動不安，彷彿鬱怒被激動起來的野獸，向天空嘯叫著。一望無際的大海，波濤洶湧，擊打著堅硬的岩岸礁石，大浪澎轟，這樣狂野肆無忌憚，鋪天蓋地而來。

有時候覺得，風景其實是一種心事。

走遍天涯海角，我為什麼總是記得島嶼東岸那樣的海和那樣的山。

年輕的時候常常一隻背包，遊走於東部海岸。在一個叫做靜浦的地方住下來，只有一條街，一間小客棧（彷彿叫元成旅社）。夏日黃昏坐在門口、面頰脖子塗粉的婦人，穿著薄薄背心，汗濕的棉布貼著黝黑壯碩的胸脯乳房。她搖打著扇子，笑著說：「來坐。」

滿天星辰，明亮碩大，我看到暗夜裡長雲的流轉，千萬種纏綿，千萬種幻滅。

附近營房的充員兵赤膊短褲，露著像地殼擠壓一樣隆隆的肉體，跟婦人調情嬉鬧。

在一個一個黎明，揹起背包，告別一個又一個小鎮，告別婦人和充員兵。他們有時依靠親暱環抱著，像一座山和一片迴旋的海。

靜浦，或者許多像靜浦的小鎮，都不是我流浪的起點或終點，我畢竟沒有停留，這樣走過島嶼東部的海岸和縱

谷，學會在黎明時說：再見！

二〇〇九年至二〇一〇年擔任東華大學中文系駐校藝術家，在花蓮美崙校區住了一年。覺得好奢侈，可以半小時到七星潭看海，半小時進到太魯閣看立霧溪谷的千迴萬轉。

我時時刻刻在想要去東部了。

台灣好基金會在池上蹲點，我參加了幾次春耕和秋收活動，看到那樣肆無忌憚自由自在的雲，更確定要到東部去住一段時間了。

特別要謝謝台灣好基金會柯文昌董事長，如果不是他有魄力承租下一些老宿舍，提供給藝術家到池上駐村，我到東部去的心願還是會推遲吧。

也謝謝徐璐，開著車帶我從台東找到池上，一家一家看可以居住的地方。最後他們帶我到大埔村的舊教師宿舍，紅色磚牆，黑瓦平房，有很大的院子，我忽然笑了：「這不就是我童年的家嗎？」我想到《金剛經》說的「還至本處」，原來找來找去，最終還是回到最初，回來做真正的自己。

因為是自己的「家」，沒有任何陌生，二〇一四年十月一住進去就開始畫畫了。十月下旬是開始秋收的季節了，我走在田間，看熟透的稻穀，從金黃泛出琥珀的紅光。在畫室裡裁了畫布，大約兩公尺乘一公尺半，在台北很少畫

這樣大尺寸的畫。在縱谷平原，每天看廣大的無遮蔽的田野，回到畫室也覺得要挑戰更大的空間。

從秋收畫到燒田，從燒田看到整片金黃的油菜花，我記憶著色彩裡的繽紛絢爛，記憶著一片一片繁華瞬間轉換的變滅，領悟著色相與空幻的關係——色相成空，空又再生出色相。歲月流轉，星辰流轉，畫裡的色彩一變再變，畫裡的形容一變再變，那一張秋收的畫變成田野裡的紅赭焦黑，不多久又變成油菜花的金黃，然後，立春前後，綠色的秧苗在水田裡翻飛，畫面又轉變了。

第一季稻作，我彷彿只坐在一張畫布前，讓季節的記憶一一疊壓在畫布上。

我好像只想畫一張畫，畫裡重疊著縱谷不同季節的景象，春夏秋冬，空白的畫布一次一次改換，彷彿想留住時間和歲月。

一年時間，創作二十九件作品，想起有一天看到〈林木深處〉，絳紅色衣袍的僧人愈走愈遠，樹林搖曳，林木高處的蟬嘶、鳥鳴，樹影恍惚，樹隙間的日光和月光，沙沙的風聲雨聲，人的喧譁，都被他遠遠留在身後了。

二〇一六年三月二十八日春分後八日

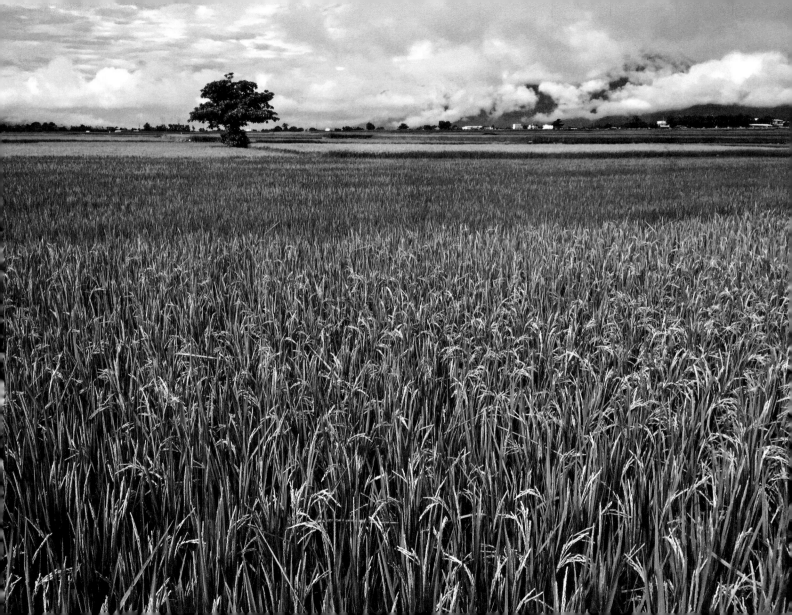

野燒

◆ 油畫・161 x 227 公分

收割以後，土地上殘留著刺刺的稻梗。不多久，田野裡燒起大火，火勢沿著稻梗蔓延。濃煙衝上天空，噼噼啪啪，四處是嗆烈氣味。火燄熄滅，煙隨風散去，田裡剩下焦黑墨痕，粗獷沉鬱，是大地上令人震撼的書法。晚雲絢爛，在天空灑成金紅赭紫，大風吹過，色相、墨痕，都成過眼雲煙，只是觀想者的執著嗎？

26

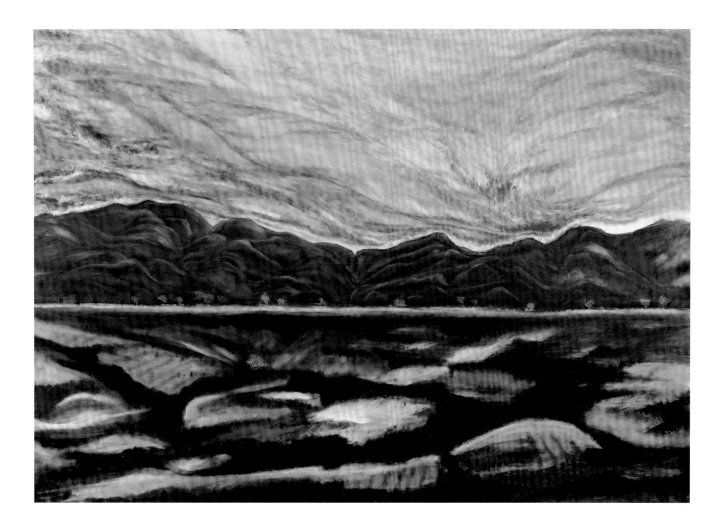

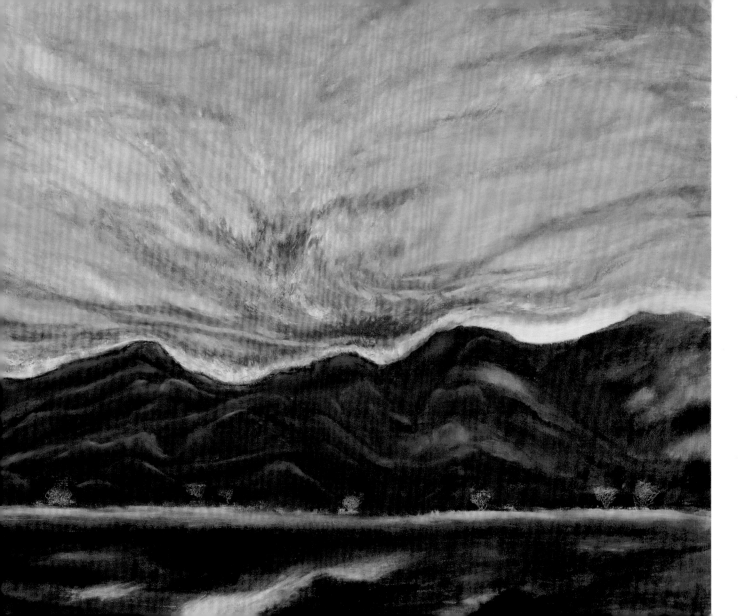

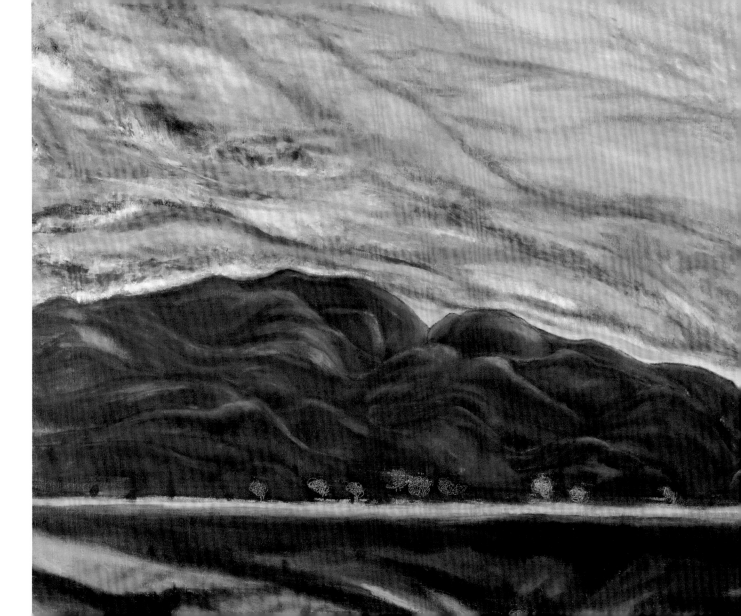

旭日

◆ 油畫‧112 x 194 公分

縱谷的旭日隨季節變遷，春分以後明顯提早。我常常等在田野裡看旭日曙光的變化，從灰紫裡透出赭紅，山的稜線亮起青翠的綠，山腳谿谷卻還在暗影中，明和暗一分一秒變幻，不敢眨眼，怕錯過瞬息夢幻般的光。

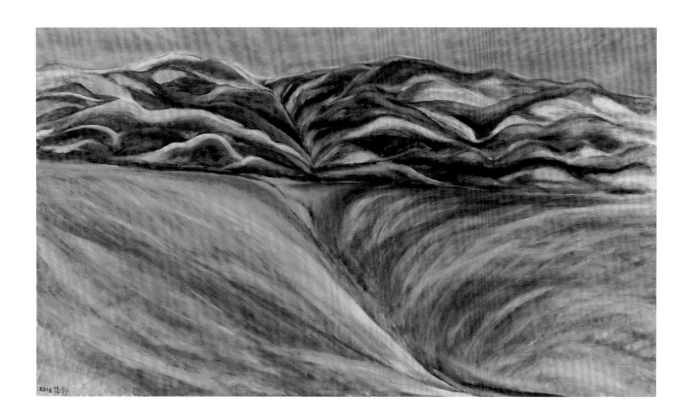

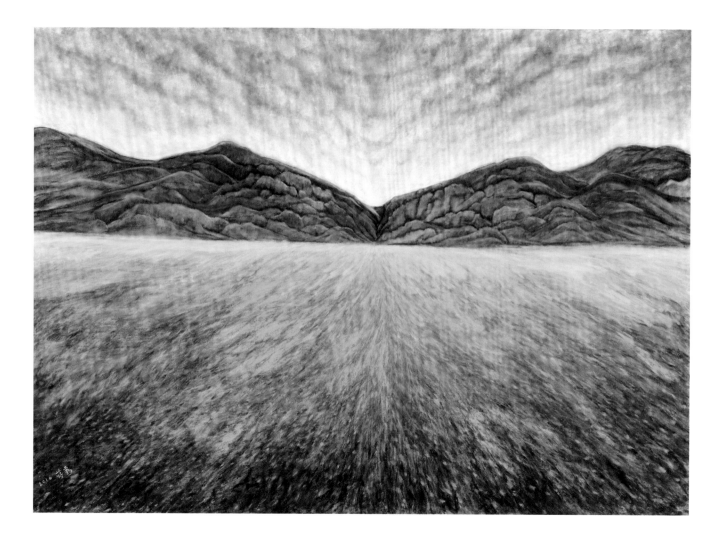

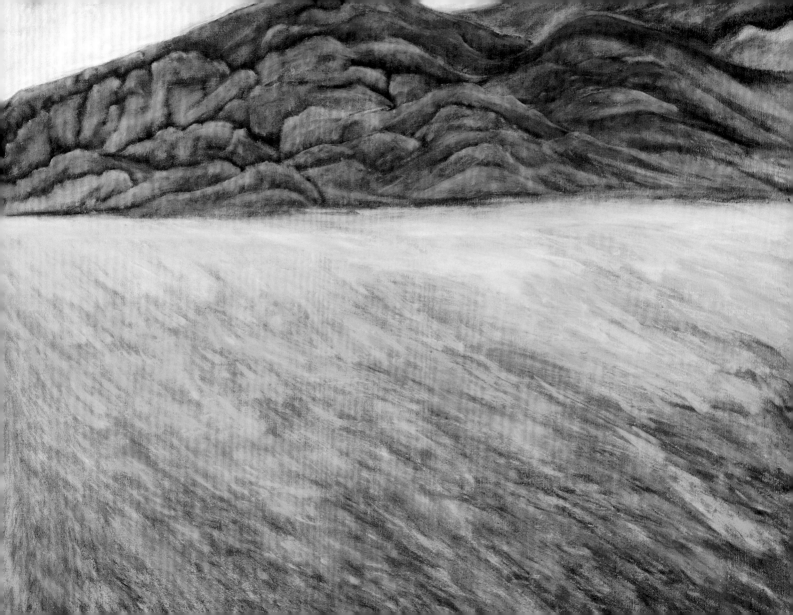

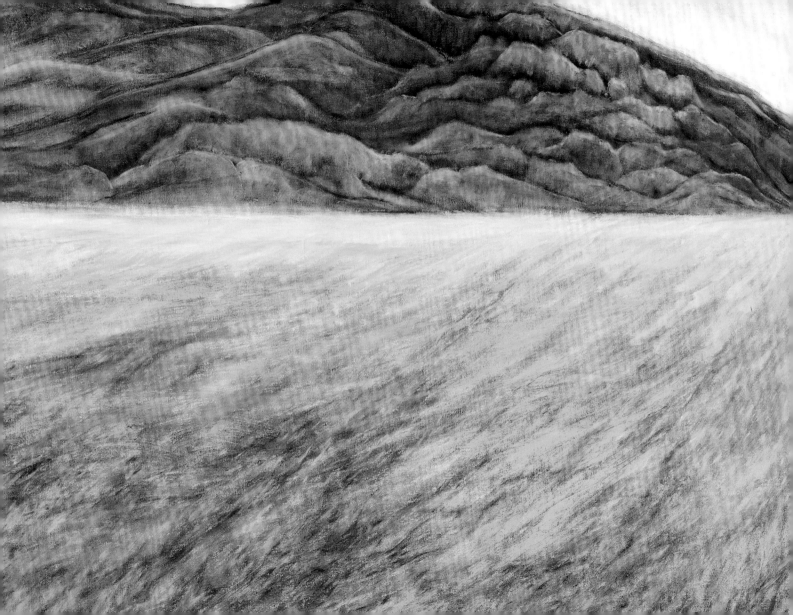

田野

◆

油畫・103 x 83 公分

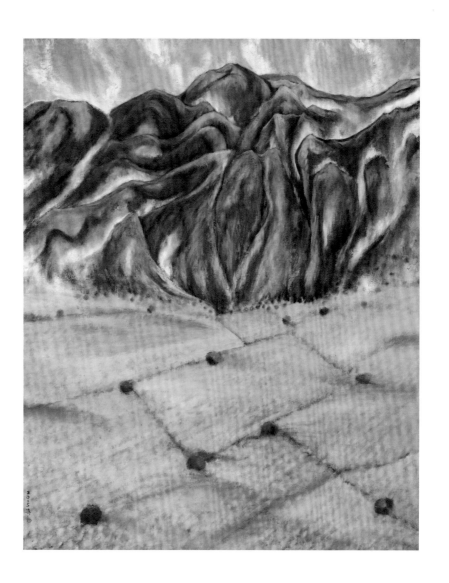

大地

◆ 油畫，104 x 146 公分

山巒在遠處，大片的青綠裡幾株樹叢。農民跟我說：農地不宜種樹，如果種，多是茄苳。茄苳的根，不會破壞田土。我看到青綠色裡粉紫粉藍的光，疑惑那是在天空何處猶豫的雲的影子。

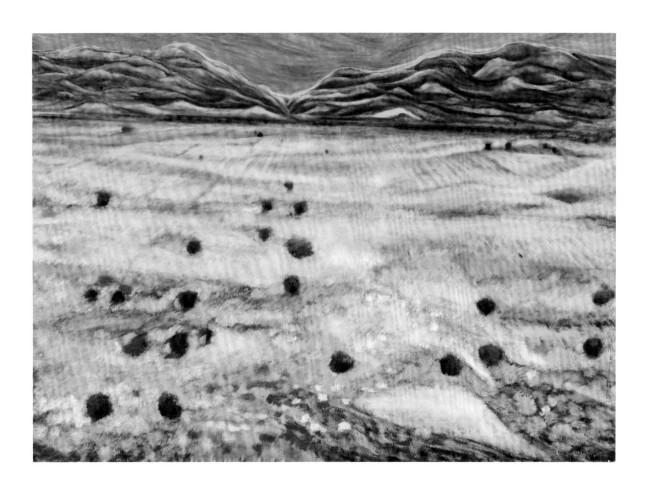

油菜花

油畫，116 x 80 公分。三連作

收割以後，燒田、翻土、撒油麻菜籽，不多久，大約一月前後，大地上就開滿油菜花，一片金黃，像陽光一樣明亮，閃耀到天邊。無邊無際的金黃，像是新春的召喚。

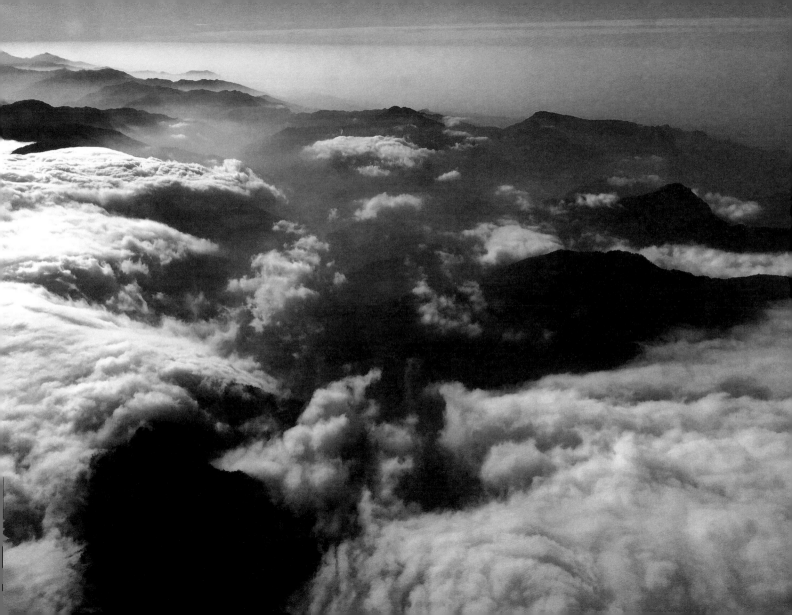

雲瀑 ◆ 油畫，114 x 210 公分

海岸山脈常常看到雲瀑，大片的雲，飛過太平洋，帶著濃厚的水氣氤氳，遇到山脈，翻山越嶺，像瀑布流泉，四處奔瀉，如萬壑急湍，這是縱谷獨特的風景記憶。

薑花

◆

油畫，80 x 116.5 公分

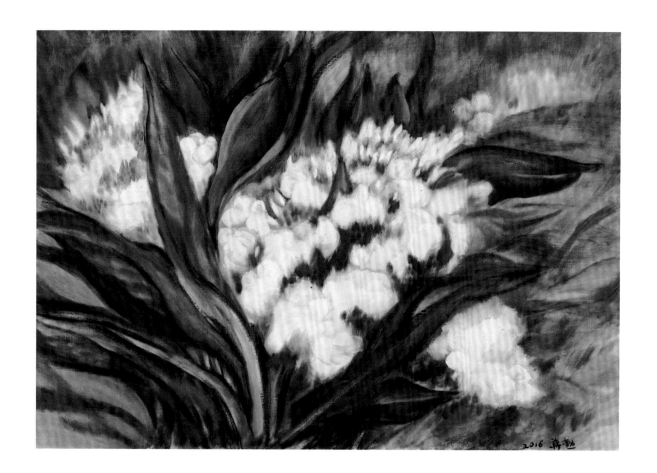

2016 蔣勳

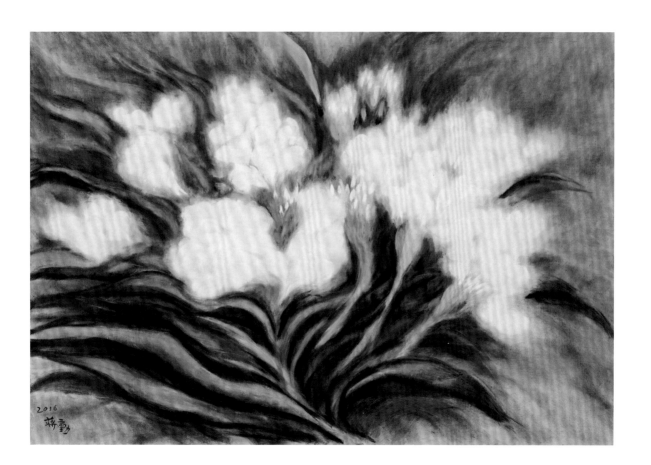

風起 ◆ 油畫．114 x 210 公分

視覺忽然開闊了，每天走在田野間，看到很遠的山，很廣闊的田，雲被風吹起，一絡一絡向上升起，裁了一張很大的畫布，想畫出風起雲湧的快樂。

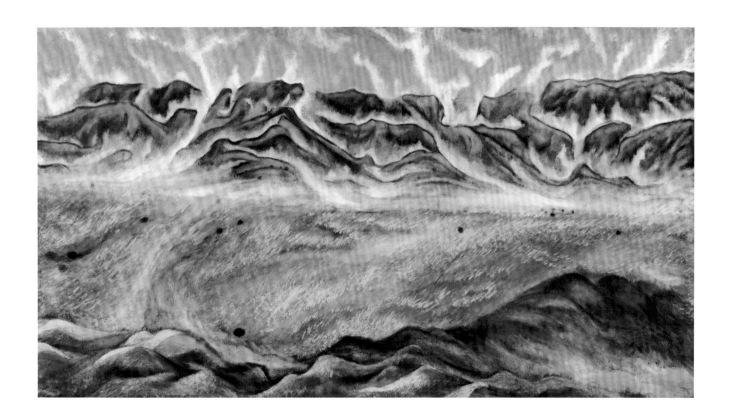

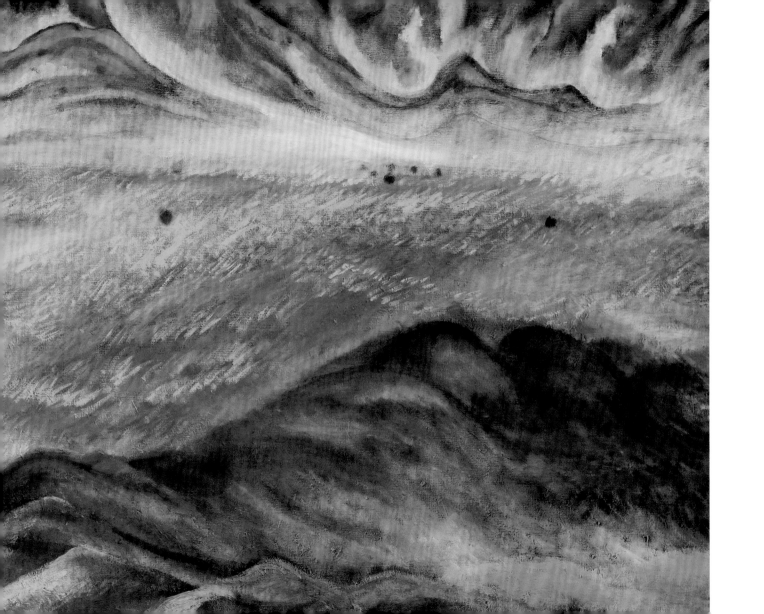

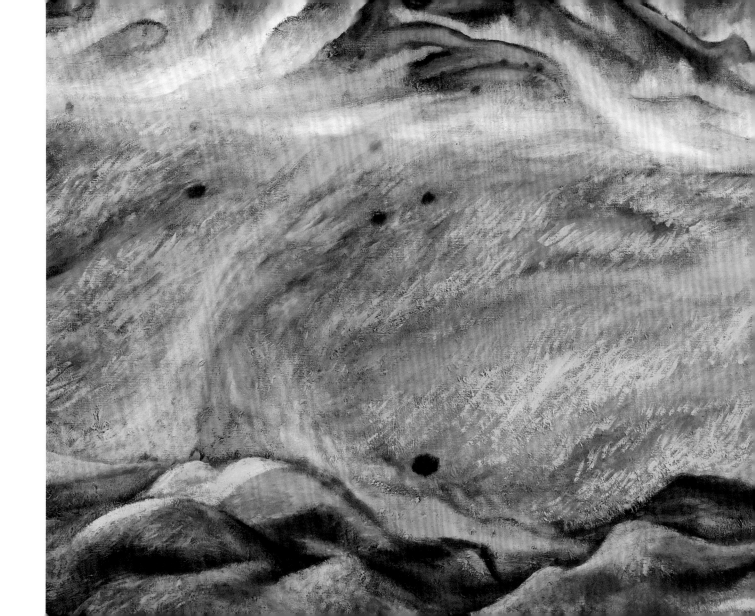

芒花

◆

油畫，64 x 111 公分

旋轉木馬

◆ 油畫，80 x 116 公分

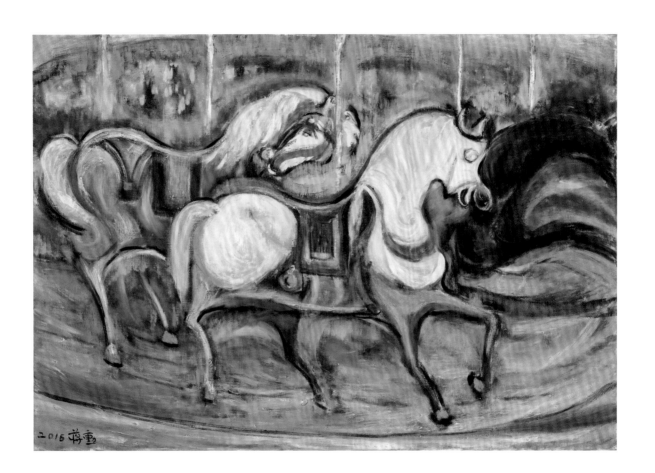

二〇15 蔣軍

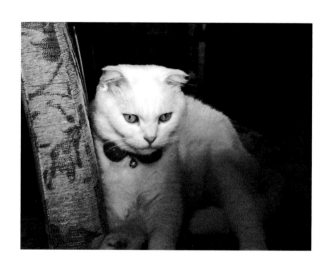

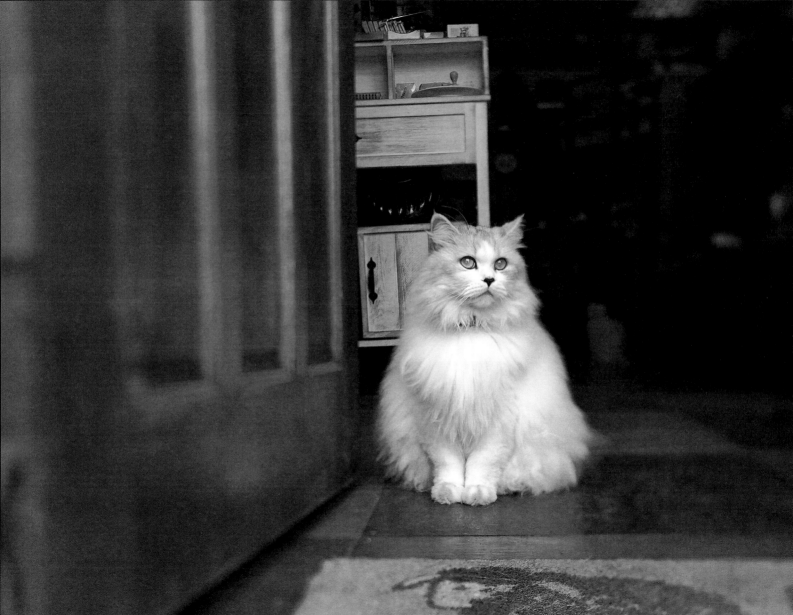

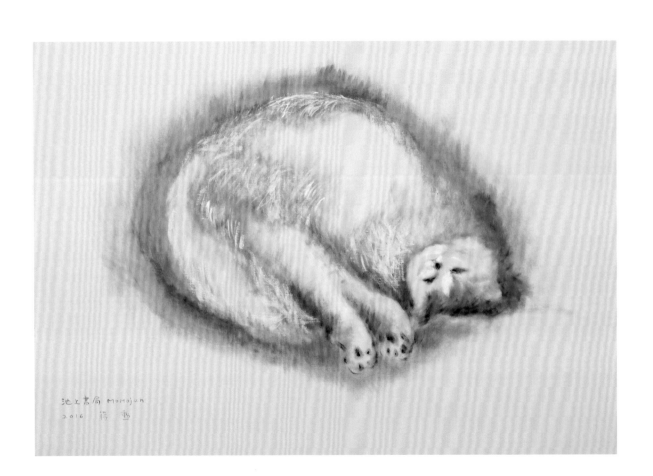

池上書局 Momojun
2016 蔣勳

貓

◆ 油畫．97 x 77.5 公分

池上書局的兩隻貓Momo和Miumiu，已是池上標誌景點之一，許多人從世界各地來池上，竟然是來看他們。我常去書局，他們多半在睡覺，姿態閒雅。想像他們睡夢中驚醒，或許會是不一樣的表情。

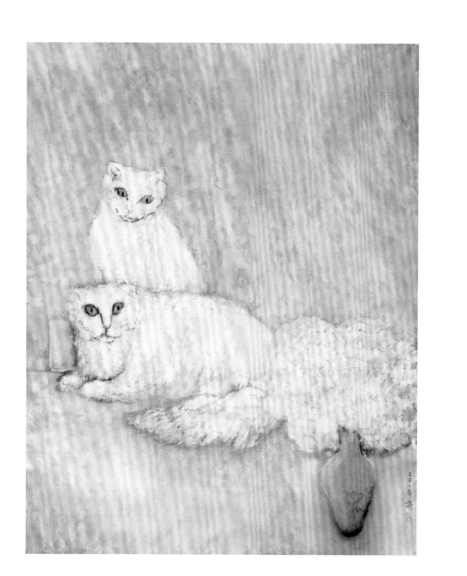

水作精神
玉作其魂

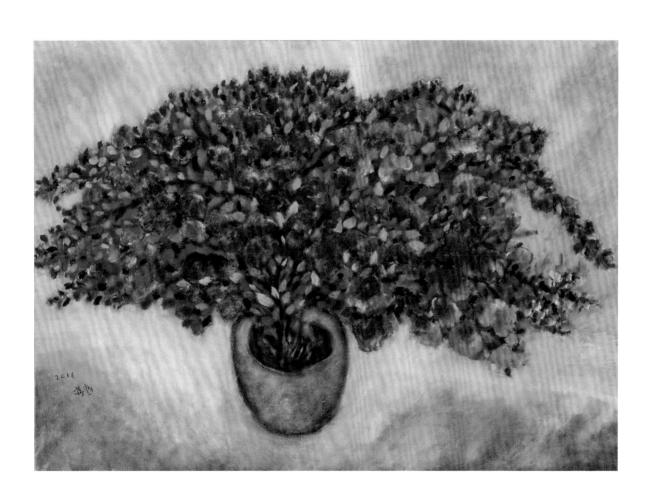

2016

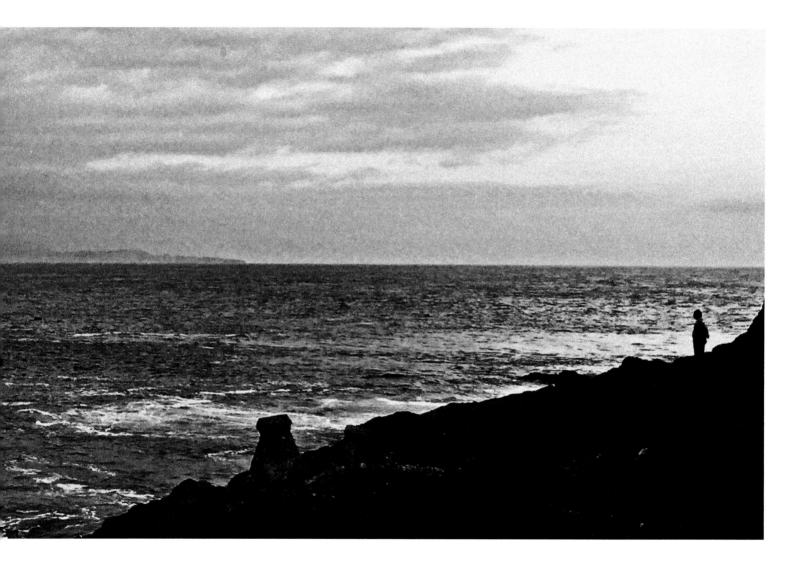

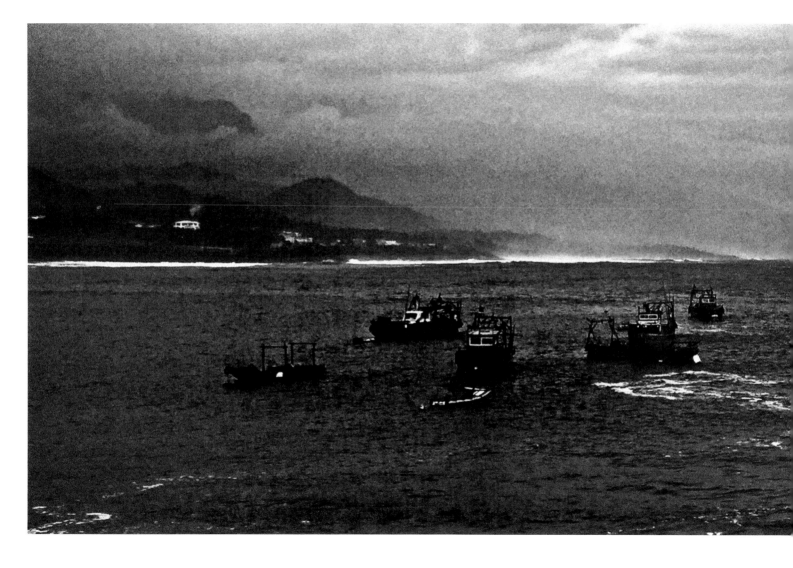

海

◆ 油畫．112 x 194 公分

縱谷不靠海，但從池上到玉里，走玉長公路，很快就到海邊。從長濱到烏石港，看大浪濤天，岩礁陡峻，一波一波浪濤鋪天蓋地而來，我想畫出礁石的崚嶒，也想畫出大浪的澎湃。

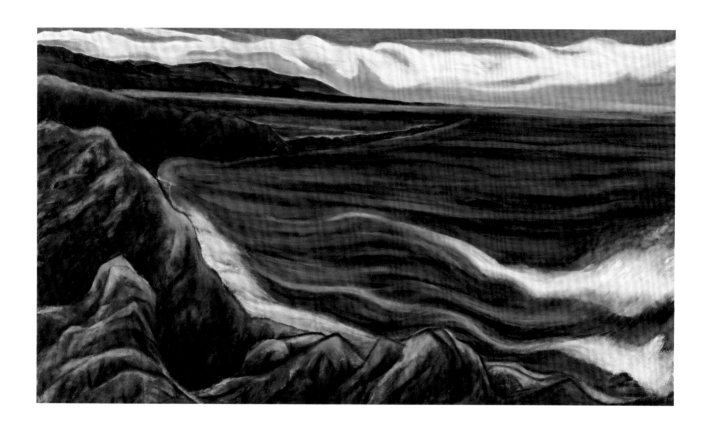

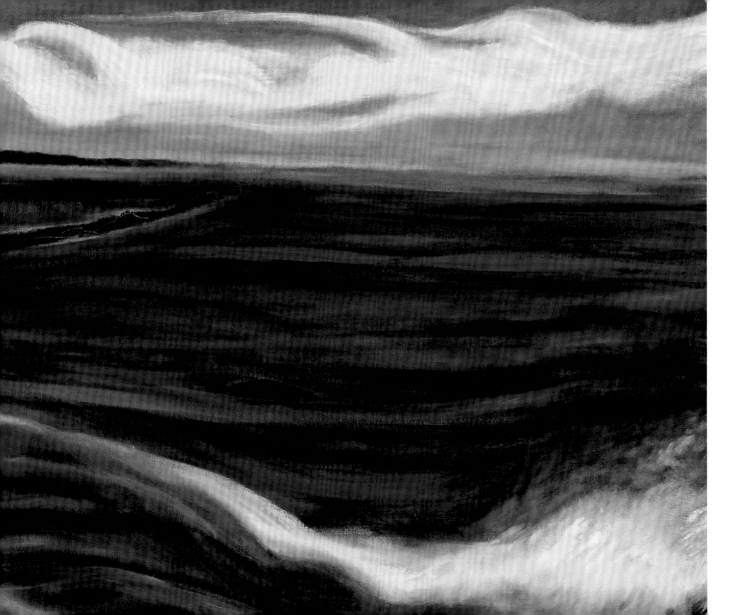

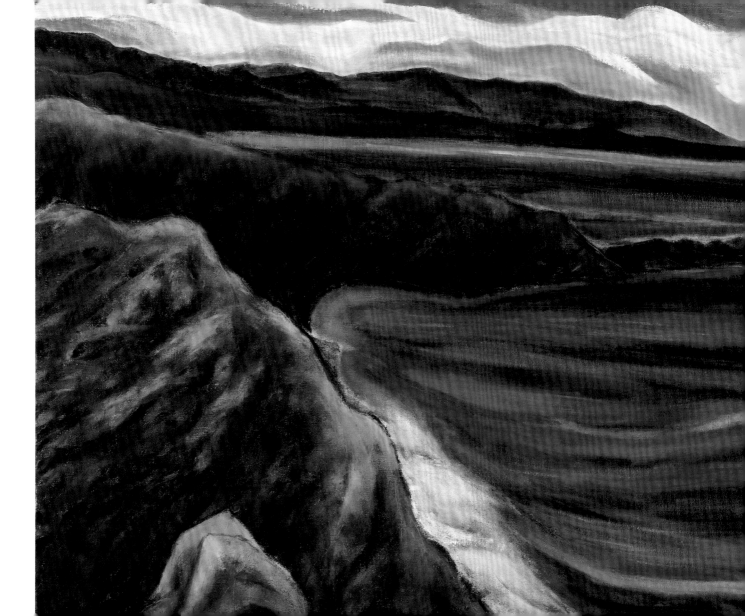

蘭花

◆

油畫・95 x 62 公分

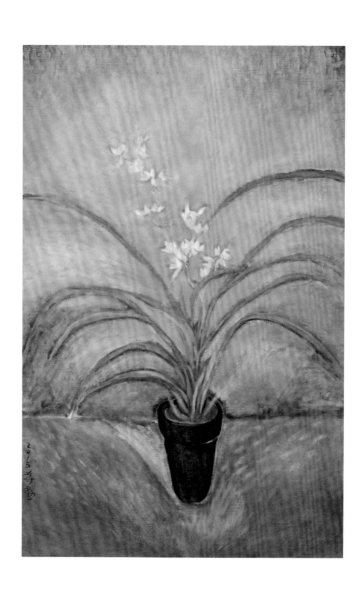

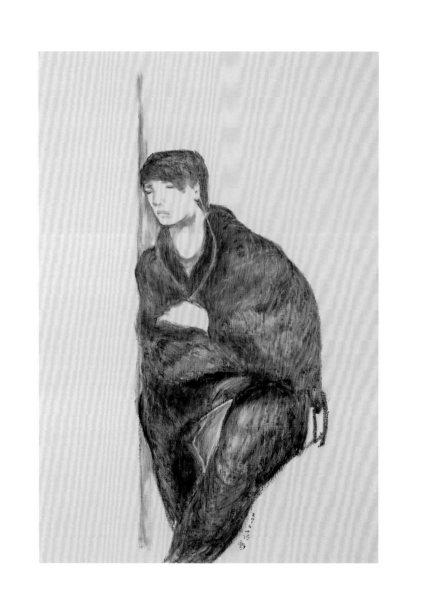

人像

◆

油畫，116 x 80 公分

人像

◆

油畫・116 x 80 公分

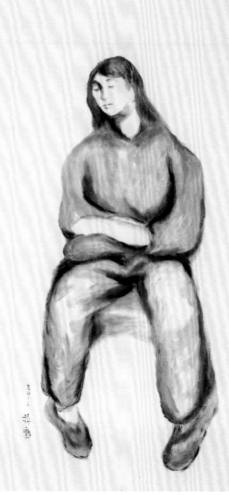

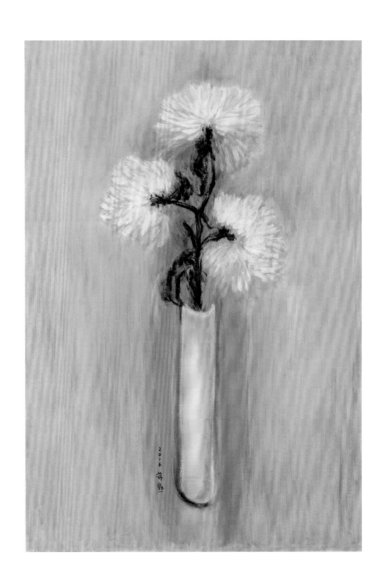

花的記憶

油畫，116 x 80 公分

是身如焰　◆　油畫，116 x 80 公分

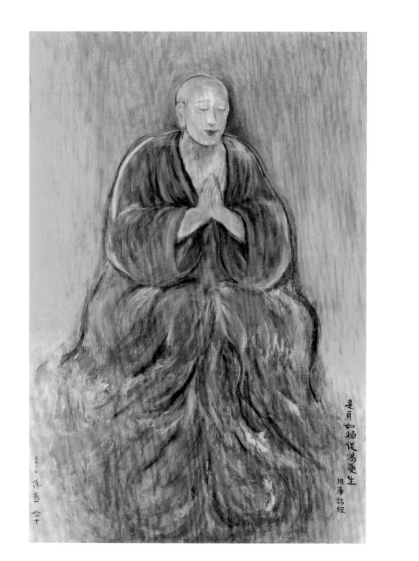

是身如焰從渴愛生
維摩詰経

二〇一〇 淨慧 合十

是身如焰 從渴愛生

維摩詰經

2016 薛薏 合十

大波池之晨 ◆ 油畫，60 x 117 公分

大坡池常去散步，有荷花，有布袋蓮，入秋以後還有欒樹的紛黃褐紅，彩色繽紛。某一個初春清晨，大約五點，大霧迷濛，整個山水只是不同層次的灰，像紙上慢慢渲染開的水墨，色相還原到本質，如此澄淨空明。

88

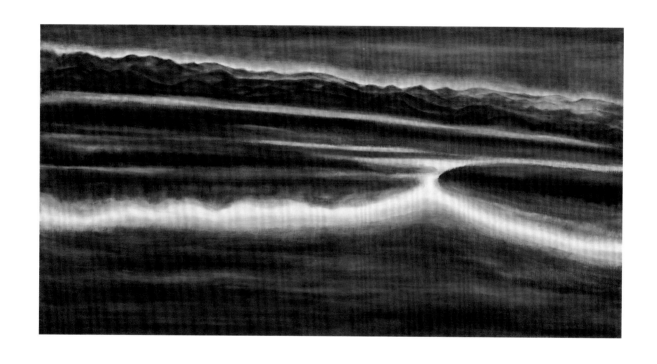

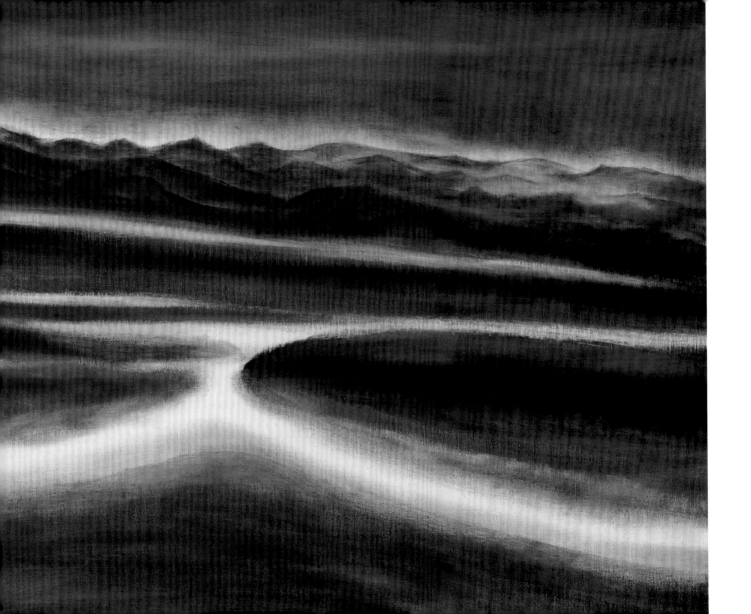

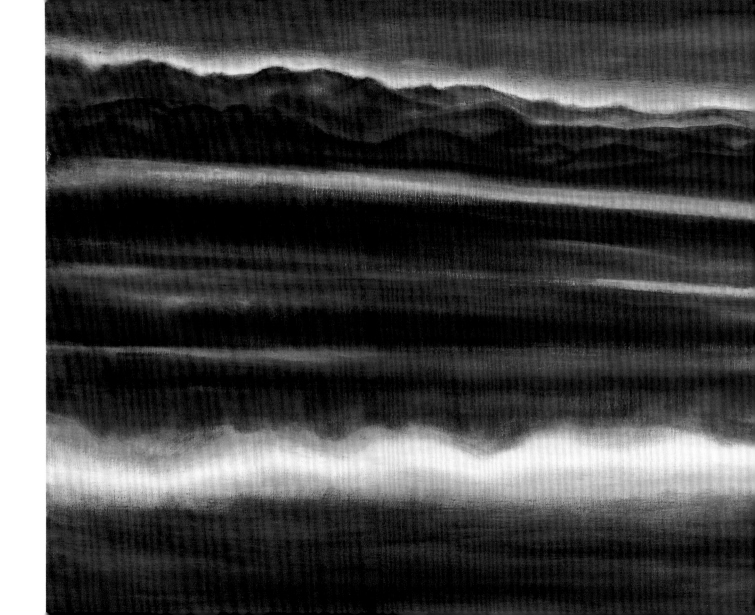

風景

◆

油畫，80 x 116 公分

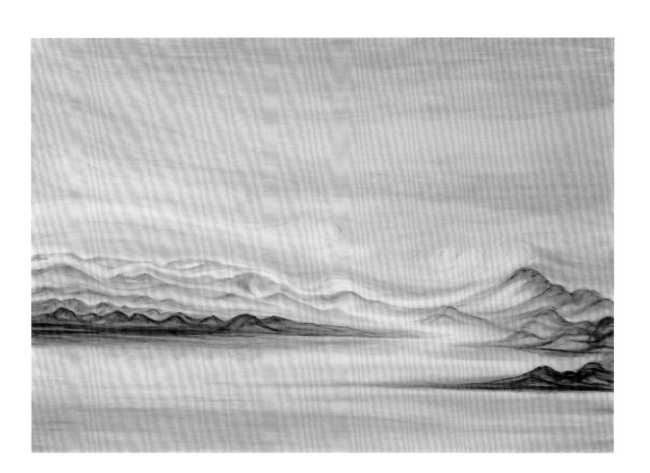

荷花

◆

油畫・80 x 116.5 公分

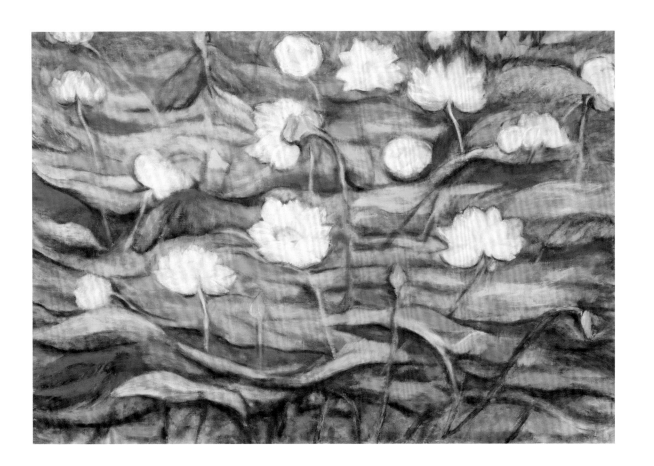

晨光

◆ 油畫，110 x 140 公分

大坡池南端有一片樹林，最早的曙光從東邊海岸山脈照射下來，一線一線的明亮滉漾的晨光，使草木開始有了色彩，像剛甦醒的鳥雀，啁啾歡唱，色彩繽紛喧譁，視覺也熱鬧起來。

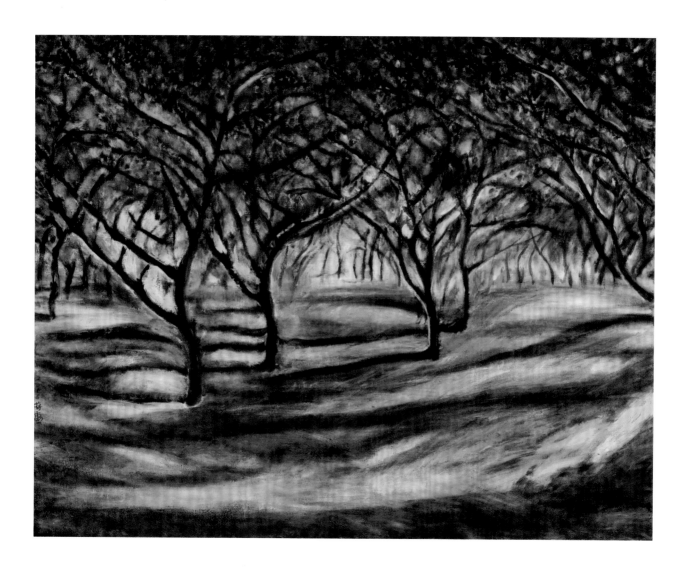

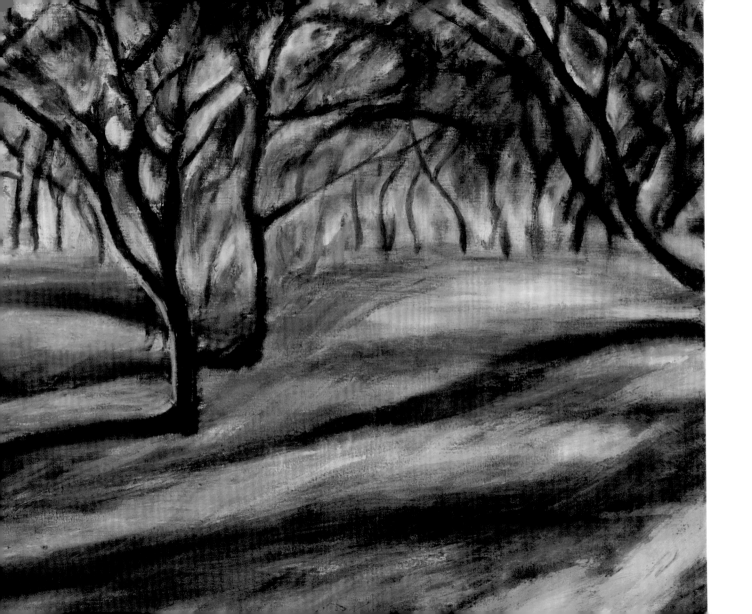

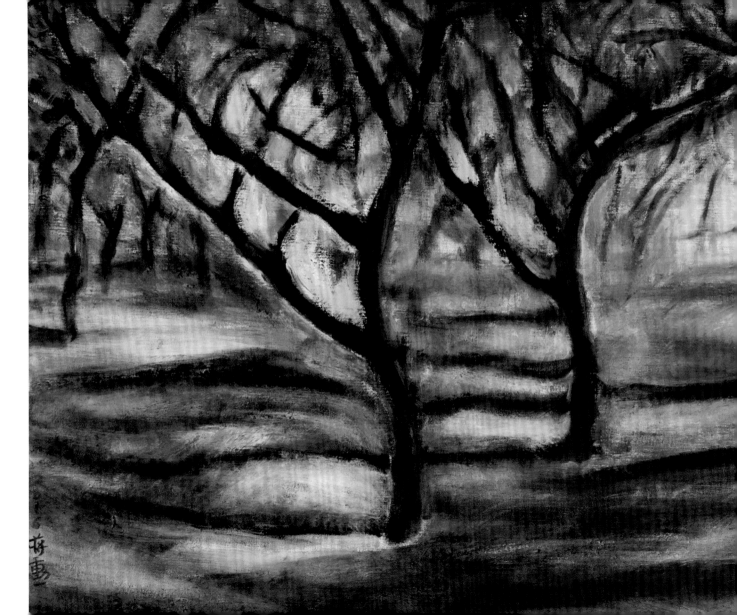

林木深處 ◆ 油畫‧117 x 79.5 公分

在清邁無夢寺看到一僧人，披絳紅色衣袍，一直走進林木深處。地上鋪滿落葉，颯颯秋風，他沒有回頭，彷彿把光影搖曳的繁華都留在身後了。想起多年前的詩句：

我已看盡繁華，
捨此身外，
別無他想。

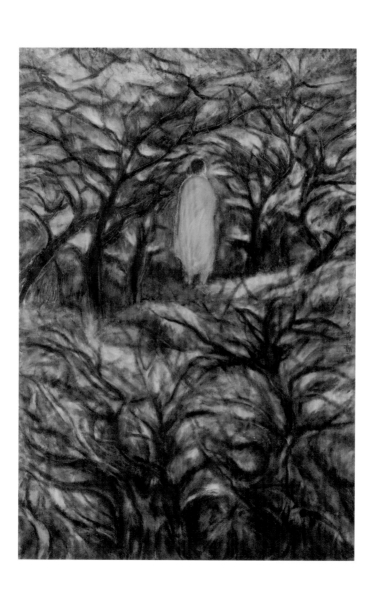

看世界的方法102

池上印象

文字、畫作　蔣勳

攝影　蔣勳、林煜幃

整體美術設計　林秦華

審校　謝恩仁

責任編輯　林煜幃

董事長　林明燕

副董事長　林良珀

藝術總監　黃寶萍

執行顧問　謝恩仁

總經理兼總編輯　許悔之

副總編輯　林煜幃

經理　李曙辛

執行編輯　施彥如

美術編輯　吳佳璘

行銷企劃　林宜倩

策略顧問　黃惠美・郭旭原・郭思敏・郭孟君

顧問　林子敬・詹德茂・謝恩仁・林志隆

法律顧問　國際通商法律事務所／邵瓊慧律師

出版　有鹿文化事業有限公司

地址　台北市大安區濟南路三段28號7樓

電話　02-2772-7788

傳真　02-2711-2333

網址　http://www.uniqueroute.com

電子信箱　service@uniqueroute.com

製版印刷　鴻霖印刷傳媒股份有限公司

總經銷　紅螞蟻圖書有限公司

地址　台北市內湖區舊宗路二段121巷19號

電話　02-2795-3656

傳真　02-2795-4100

網址　http://www.e-redant.com

ISBN：978-986-92579-8-5

初版一刷：2016年5月

定價：600元

版權所有・翻印必究

國家圖書館出版品預行編目(CIP)資料

池上印象 / 蔣勳文字.畫作. -- 初版. -- 臺北市：有鹿文化, 2016.05
　面；　公分. -- (看世界的方法；102)
ISBN 978-986-92579-8-5(平裝)

1.油畫 2.畫冊

948.5　　　　　105005374

特別感謝　台灣好基金會　Lovely Taiwan Foundation